U0004060

catch

catch your eyes ; catch your heart ; catch your mind......

一筆畫

A Single Stroke

吳霈媜————作者

目　錄　Contents

〔推薦序〕　　**一筆畫心**

地球禪者 洪啟嵩

看吳霈娟老師教畫，是一種奇特的經驗。無論是大人、小孩，她可以在短短一個小時之內，讓他們學會畫畫，盡情的畫出自己的畫。她的主張是，沒有人不會畫畫，她也以教學來實踐這個理念。而這種全新的概念，也使得她發展出革命性的教學方法。

吳老師曾提及看我書寫魏碑的奇妙經驗。二〇一三年中秋，我在世界文化遺產雲岡石窟舉辦了「月下雲岡三千年」的活動，以「天下大同、人間幸福、地球和平」的核心精神，從現在、過去到未來，建構一場幸福人間的大夢。當時海峽兩岸近兩百位企業界與文化界的菁英與會。在這場活動中，我同時希望為雲岡文創找出二十一世紀的新風貌。

這個活動其中的兩個亮點，一是國際京劇名家魏海敏女士，在雲岡大佛前演唱〈天女散華〉，由我重新作詞。二是為雲岡開啟「新魏碑運動」。當時我研究了近百部魏碑字帖，再加以融攝，寫出了現代新魏碑。那段時期，吳霈娟老師在看我書寫魏碑的過程中，有一天自己拿起毛筆來試寫，竟驚喜的發現自己會寫書法了！

我對一切藝術的見解，是「形依於心」的。當我們的心澄靜的時候，確實能從外相的觀照中，得到深刻的體會，而得到微妙的學習。

吳老師在她的第一本著作《菩薩的珠寶盒》中，提及她將我所教授的身心放鬆原理，如何融入她的藝術繪畫教學之中：「將放鬆的手黏住畫筆，人

與筆成為一體，所畫出的線條就完全不同，筆觸更加放鬆自由。這個方法除了讓學員們身體更放鬆之外，也讓我們的心自然更柔軟放鬆，能自在的表現出自己要畫的東西。」

二〇一二年第八屆漢字文化節，我在台北火車站書寫下了二十七乘三十八公尺的大龍字，沾了墨汁的大毛筆，重達十餘公斤，在摩擦力極大的胚布上書寫，以我這樣瘦弱的身形，實在是不可能的任務。能夠完成，這要歸功於我長期禪定放鬆的力量，不是靠力氣大，而是我對筆、對力量的了解。筆跟我是合在一起的，心、身跟筆完全統一。在進行大字書寫時，大家發現：我的身體同時在寫書法，筆怎麼走，我的身體一起走，兩者是完全統一和諧的。透過手和筆的放鬆和諧，我們不僅可以彩繪畫紙，更能進一步彩繪自己的人生，從心到呼吸、氣脈，自身與外境的完全圓滿。

所以，吳需娟老師的藝術創作，除了藝術的外顯之外，更是傳承了我對身與藝術一如的見解。藝術除了美之外，更是一種身、心的養生及昇華。她的第二本著作《一筆畫》，從幾乎大家共有的課堂塗鴉經驗，發掘人人本具的繪畫天份，以六堂基礎，加上一支筆，幫助大家隨心自在的畫出好作品。本書同樣結合了身心六根放鬆無執的心法，融入她個人獨到的藝術教學。可以預見的，這種革命性的教學法，必然會幫助許多人輕鬆自在成為藝術家，並在未來掀起革命性的藝術風潮。祝福一切有緣的讀者，皆能透過本書，歡喜彩繪人生！

畫畫由一筆畫開始

不知為什麼，從大學時期做美術家教開始，遇到的學生常常是美術成績不好，而擔心因此拉低平均分數的孩子，或是不會畫畫而想畫畫的朋友。

通常孩子上了一次課後，學校的畫畫課成績便提高很多，學校的老師也感到驚訝，竟有如此大的進步，家長因此對我的教學很是滿意。想畫畫卻無法下筆的朋友，也是一堂課之後就能開始畫畫。周遭這樣的朋友還挺多的，所以我常說自己是「專門教不會畫畫」的人，我相信沒有人是不會畫畫的。

不會畫畫的朋友都認為怎麼可能？其實最大的障礙莫過於認為自己不會畫畫，因此我不是告訴大家什麼神祕的繪畫方法，讓不會畫畫的人馬上會畫圖，我只是打開了大家畫畫的心，用最簡易的方法讓大家動筆畫畫。

一九九五年從法國回台開始跟隨洪啟嵩老師習禪，至今也二十年了，老師未正式學畫，看一位禪者在藝術上的表現真是天馬行空、創意無限，未曾有一絲一毫的限制，真的是一位「自由者」，向老師致上最高崇敬。

其中有一段時期，老師畫了一筆不斷的線條畫各種菩薩像，這樣的方式手法，我認為對於初學者入手畫畫，是一個很好的方式，既不受技巧的制約，也不會受限於形象的束縛，這方式也給我很大的啟發。

看著眾多朋友不能下筆畫畫的苦惱，所以我想用很簡單的方法，讓「認為自己不會畫畫」而想畫畫的朋友，很快的進入藝術的世界。因此發展出只要會畫線就會畫畫，甚至畫「虛空畫」，讓愛畫畫的人自由揮灑，以及六根相互運用開發的繪畫方式，讓畫畫的空間更加廣大。

人世間是多變無常的，因為無常所以會更美麗。在畫畫的世界裡，我們可以不受任何限制的奔馳其中，想要如何發揮自己的心靈都可以任意創作，只要以一個線條開始，就能走向色彩繽紛自由的藝術世界。

畫畫就由一筆畫完成了。

為什麼不敢畫

時常碰到好多朋友很想畫畫，卻總認為自己不會畫畫，遲遲不敢畫畫，看見別人會畫畫很是羨慕。我總想幫助這樣的朋友，如果他們願意，我可以用很簡單的方法，其實只要一個小時，大部分的人就會開始動筆畫，即使有的人口中繼續說著自己不會畫畫，可是他的畫紙上已經畫了一些東西。因為我相信每個人都會畫畫。

每個人的孩童時期都有一段塗鴉期，依稀記得未上幼稚園前，只要家裡有的白紙，上面一定有我用鉛筆或原子筆畫的大作，連雜誌上的空白處都不會放過，小孩愛畫畫的行動力真是驚人。

可是如果我們在這段塗鴉期無法自由發展，受到父母的規範斥責，就害怕停筆了；或是曾經為了畫不出眼睛所看見的景物而懊惱不已，筆常常不聽使喚的畫出完全不是自己所要畫的圖像，對自己的表現感到挫折；或是畫畫課時被譏笑等等各種原因，因此讓畫畫之路遙遙無期，加上畫畫似乎不是生活上必須的項目，很自然的很多人就從此停筆了。

很幸運的，我並沒有被父母阻止過隨便到處畫畫的行為，因此我從會握筆到處畫的年紀一直到現在，都還是很愛畫畫；每個人都有一段塗鴉期，但很多人在這時期有不好的經驗，或在學校美術課程中遭受挫折，之後就停筆不畫畫了。

畫畫的金鑰匙

小孩畫畫其實不需要學習，就能自由畫出東西，可是當他完成作品時，老師或父母不經心的不恰當評論，卻會深刻的烙印在心中，留下不會畫畫的陰影，從此就無法畫圖，認為自己不會畫畫。

畫畫沒有一定要怎樣畫才是對的，並沒有一個所謂正確固定的方式，如果老師說出你這樣畫不對，這東西哪能這樣畫之類的話，恐怕會有很多人就此停筆了。

如果你曾經因為如此心靈受到傷害，把這個心結解開，你不會因為一句話就不會畫畫，放下不會畫畫的心結，打開畫畫的心，拿起畫筆開始畫圖吧。

其實潛藏在我們體內畫畫的基因，可從來沒消失過，只是無法發展罷了，所以只要你想畫畫，不論任何年齡，只要你願意都可以繼續畫畫。

主要還是你得要有想畫畫的念頭，否則旁人很難讓你動筆。

接著，要相信沒有人不會畫畫，因為不會畫畫的最大原因是不相信自己會畫圖，所以先建立正確的觀念很重要，將不會畫圖的障礙去除，就可以輕鬆動筆畫了。

改變一些想法

● ● ● ● ● ●

現在，打開了畫畫的心，躍躍欲試的筆開始動了起來，如果還有一些躊躇不安，不敢動筆畫畫，覺得自己畫得不像，筆就停了。

但是我倒是喜歡反問：像什麼？什麼是像呢？

如果畫一顆橘子，是把橘子皮畫得很寫實是像嗎？
還是把橘子的水分甜度畫出來是像？
是把橘子的重量表現出來，還是把你看橘子的感覺畫出來，或者是把橘子的表情畫出來？
到底你認為的「像」在哪裡呢？

對於「像」跟「不像」的執著，讓畫畫變得很有壓力，而且也會讓思考失去彈性。現在請大家鬆綁自己的既定思考模式，你會發現許多創意就隨之出現。

比如請想想「香蕉」的可能性，有人想到的是一串香蕉，有人想到一根香蕉，有人想到較生與較熟的香蕉，有人想要把香蕉皮剝掉把香蕉吃下去……各式各樣的想法都冒了出來。

你看到香蕉對你展開笑顏嗎？當我們把「像」的面向拉大，開始思考「像」什麼時，你所認為「像」的習慣性方式就解開了，不再是很狹窄的「像」了。

我們可以再試幾個例子，練習擺脫對物的既定印象，隨手周遭的東西，或想一想什麼是「杯子」。

想到杯子的外觀、顏色，或是杯子裡面裝的東西？
想到的是杯子在不同光線底下的樣子，或者杯子放在桌上呈現的倒影？
想到一個杯子製作成型的過程，多少人心血的成就？
杯子破了，它還是杯子嗎？你想到什麼？
把這些想法都記錄下來，會發現自己竟然可以有這麼多的想法創意出現。
當你不再用過去習慣的「像」，不再執著一定要你所認為的方式畫畫時，想必是過去的方式有問題，否則過去怎麼一直都畫不出來呢？

當我們想法改變，心開始鬆動打開時，你就擁有畫畫的金鑰匙了。
畫畫就會出現各式各樣的可能性，也因而變得更為有趣。

曾經教過一個孩子，他各科成績都非常好，只有美術特別不行，因為只有這一科成績差而無法獲得優良的評鑑，也因此我有了美術家教的機會。

我先請他畫了一張「家人」，他隨意畫著父母的樣貌，卻很仔細的畫出每個家人穿的襪子，畫面傳達出他是一個很拘謹容易緊張，而停在細節出不來的孩子。

他的問題就在這裡：困在細節走不出來，所以覺得自己畫不出來，於是無法把畫作「完成」。不管他是沒畫完，或者為了交出作品因而敷衍了事，美術分數當然高不了。

解開了他的心結之後，我請他挑一個最喜歡的蔬菜來畫。

他最喜歡的蔬菜是花椰菜。因為喜歡，很自然的就不會因想太多而被卡住。更有趣的是，由於他是喜歡「吃」花椰菜，所以他畫的是一朵一朵切開的，是食物狀態的花椰菜，而非整株花椰菜。

跟許多人一樣，他不是不會畫，將畫畫的障礙去除，心態調整一下就開始自由的畫畫。學校的老師也很驚訝他奇蹟般的轉變。

有趣的線

這些年來跟國際禪學大師洪啟嵩老師習禪，其中老師所創發的「最勝妙定禪」，對於其中所教授的「身線」有些體悟；我發現將身線與畫畫的線結合，在繪畫過程中產生許多微妙的聯結，讓身體的線與手繪出的線連結在一起，讓心、手、手線、線條形成串聯，會產生很有趣且變化無窮的線，線條好像由紙上長出來，讓線條的生命力迅速成長，畫出又活又長的線條。

很奇妙的是，如此畫畫時，發現線從紙上浮現出來，而不是畫上去的。
常常這麼練習，或許有一天你也會發現這個祕密。

將身體的線與畫畫的線連成一線，不僅畫畫的線條流暢無盡延伸，在畫畫中同時也能將身線調整出來。連身體也自然而然的更能養成健康養生的習慣，在享受畫畫樂趣的同時，愈畫愈健康、愈畫愈自在、愈畫創意愈多。

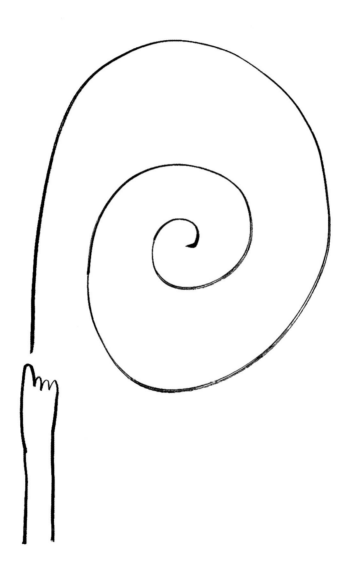

Chapter 2

横
線

康丁斯基（Kandinsky Vassily）的《點線面——繪畫元素分析論》，裡面提到事物皆由點線面基本元素形成，將任何複雜的東西解構，都可回歸到基本元素。

因為複雜，就讓人產生困擾。所以，對於初學者，直接透過簡單的點、線、面元素，可以讓大家輕鬆入手畫畫。

如果你很有耐心與時間，以「點」就可以完成一幅圖畫，也就是利用各種大小、疏密的點，構成一幅妙不可言的畫作；像點描派大師秀拉，留下很多點描的巨作。如果覺得用「點」作畫太瑣碎、沒耐心，「線條」是一個不錯的選擇。

線條，任何人都會畫，利用簡單的橫線，也能畫出一幅好畫。

用橫線看世界

● ● ● ● ● ●

在法國進修時有過一個有趣的經驗，不知是因為在異鄉的關係，當時我對密教活動很有興趣，常常去參加密教法會。曾經在尼斯參加一位仁波切的灌頂法會，地點就在蔚藍海岸旁的公寓裡，公寓外表看不出和其他房子有什麼不同，但是裡頭的裝潢卻非常的密教，牆壁上繪畫著非常多密教的圖案，甚至還有圓柱繪著吉祥的圖案，在西方看見東方的東西感受特別強烈。

因為是大仁波切來，所以與會的法國人非常的多，公寓擠的水洩不通。視線瞄了一下窗外的海水，不知怎麼的，灌頂的擁擠法會現場景象都變成了一條一條波動的橫線，就像海水倒映的波紋，整個空間變成重重疊疊的橫線。

這景象給我很大的震撼，長久以來認為堅固的物質，整個空間竟然開始鬆動變化，也讓我深受啟發——原來用橫線，就可以表現出這如夢如影的世界。

當我們清除了畫畫的障礙，就可以利用一些大家很容易入手的方法，像畫橫線這種簡單的方式來開始堂堂進入繪畫之門。

只要會畫橫線，你就可以畫出一張生動有趣的圖。

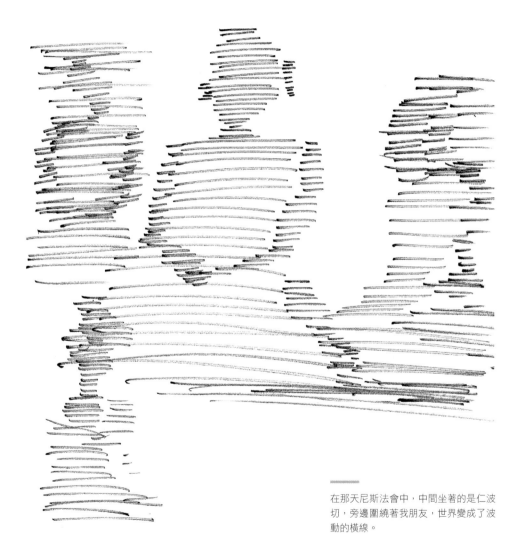

在那天尼斯法會中，中間坐著的是仁波切，旁邊圍繞著我朋友，世界變成了波動的橫線。

畫橫線

● ● ●

從「一筆畫」入手畫圖，就像重新開始自己的塗鴉期，非常的輕鬆容易，用簡單的鉛筆、原子筆或簽字筆就可以完成一幅作品。不管是你看到的畫面或是心中的畫面，或者是隨手亂畫，只要一張紙就可以隨手畫出來。

人們常常認為自己很忙，其實生活中有很多零碎的片刻，想要讓這些小小的空檔產生意義，何不利用短暫的時間來畫畫？

隨身帶一本空白紙的本子與一枝 6B 鉛筆或炭筆，就能用繪畫填補人生的空白。

只要身邊有紙筆，就可以隨時畫畫，不過，為何我特別推薦 6B 鉛筆呢？因為 6B 鉛筆筆芯較粗，線條可以做比較多粗細不同變化；而且它的顏色較黑，也容易做深、淺、濃、淡不同的運用。

繪畫就是將你心中想畫的圖像，利用手中的筆在紙上呈現出來。

單純的橫線練習，不但能讓你掌握線條的穩定度，並同時感受一下筆與紙的接觸的感覺，這個練習不但有著單純的樂趣，還隱含著一些驚喜。

什麼都不想，「咻咻咻」的在紙上連續不停、密集的畫滿橫線。這是橫線

先準備一本素描本，只要有時間，就隨手抓一
枝筆，什麼都不想，「咻咻咻」的在上面連續
不停、密集的畫滿橫線。

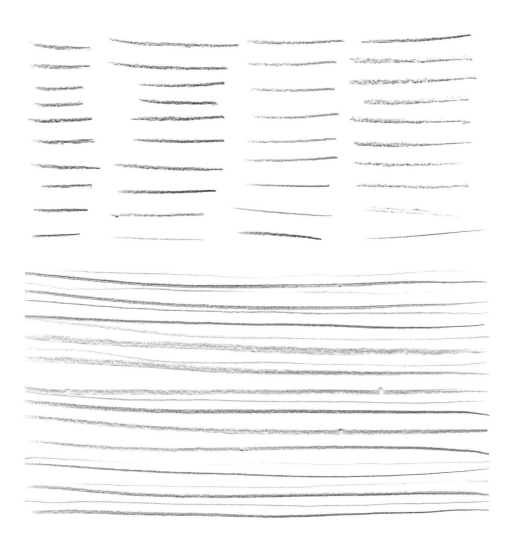

作畫前的暖身動作，同時讓你熟悉所使用的繪具與材料，讓你對於畫筆與所繪的線條，有基本的掌握。

此外，這個練習也能提升線條的穩定度，經過幾次練習，就算不依賴尺，也能畫出很筆直而沒有僵硬感的橫線。

不妨比較觀察一下，看看你所畫出的橫線與用尺所畫出的橫線有何差異。可以什麼都不想的畫滿一張紙的橫線，也可以隨意使用不同的筆與不同的顏色。

我們開始熟悉畫筆的運用，試著感覺輕輕畫出的線條與用力畫的線條有何不同；嘗試一下不同的力道，可畫出多少深淺不同的變化。一直重複不斷的畫橫線，同一條線因為用力的輕重不同，讓線條產生非常有趣的變化。

再改變一下握筆的斜度或方式，各個不同的斜度，可以畫出多少不同粗細變化的橫線，建議你一筆畫到底，盡可能的長，一直練習到自己覺得可以了，就可以進入下一個方式。

轉動或滾動你的筆，可以畫出什麼樣的線條呢？

或許你可以想想還有哪些可能性來畫橫線。同樣是畫橫線，卻、可以畫出千變萬化的線條。

雖然隨手拈來的紙都可以練習，但為了練習的效果，建議四開的紙比較合適，較容易表現線條，同時畫起來也比較暢快，因為太小的紙，會讓你的線條無法自由旅行。

畫
畫
課

畫橫線時，建議一筆畫到底，盡可能
的長，同時讓「手線」從「筆線」延
伸出去。感受自由揮灑的樂趣。

練習一段時間後，請把你的橫線圖放到遠處，相隔一段距離好好的看看你
的線條畫，看看自己畫出多少變化的橫線？

如果你是習慣下筆用力的人，請試著輕輕的畫，然後輕重力道夾雜著畫，
或拉很長的線，或短促有力，盡可能畫出各種力到的橫線圖。

如果你是習慣畫線快速的人，請試著慢慢的畫一張橫線練習圖。然後利用
不同的速度畫出橫線，或會或慢地拉長橫線，看看自己畫出多少快慢變化
的橫線。

如果你是習慣壓著筆鋒作畫的人，請試著將筆鋒直立起來，不同角度畫出
的橫線感覺完全不同，各種角度的橫線都試一試，然後就可以試著轉動你
的筆，畫出轉動變化的橫線。

接著你可以綜合運用表現的你的橫線，畫出各種有趣不同變化的橫線。

慢慢的你會發現手畫的橫線比起利用尺畫出來的有生命多了，也比較有趣
多變化，當我們橫線練習熟練後，就可隨意畫筆直的線和任一變化的線條。

讓畫筆成為你的良馬

要巧妙運用畫筆，其實也需要磨合期，就像認識新朋友一樣，需要一段時間熟悉它。所以我們先熟悉自己的畫筆，讓它成為駕馭自如的良馬。

首先觀察自己是如何握筆——這其實是觀察自己與畫筆之間的關係，攸關著畫出來線條的感覺與自由度的掌握。

感覺一下你與畫筆相互之間的關係是緊張還是放鬆；是用力還是輕柔；是對立還是和諧。

如果畫筆是畫筆、手是手，那麼手與筆的關係肯定是對立的。如果讓畫筆成為手的延伸，是手的一部分，對立的關係就變和諧了，緊張就放鬆了，用力的習慣變輕柔了。

當我們想像手消失時，是否感覺手跟比更黏一起了？

先掌握好手握筆的感覺，然後去感受筆跟紙接觸所產生的各種變化，盡量掌握這些感覺，讓手跟筆成為一體，才能很順暢的表現出自己要的線條。

不同的筆觸

● ● ● ● ●

嘗試用不同的筆在各種不同的紙上練習，更能夠體會其中的樂趣。
我們平常隨手可得的筆大致上可分為以下三種：

❶ 乾筆：比如蠟筆或鉛筆炭筆
❷ 硬筆：比如原子筆、鋼筆、簽字筆或麥克筆
❸ 溼筆：比如毛筆或水彩筆

不管用哪一種筆，都能創造無數的可能性，一點兒也不單調，只是我們常常被習慣給限制住罷了。

我們用這三種不同的筆，畫出橫線練習。

用橫線完成一張畫

只要會畫橫線，就可以完成一張畫。

全部都用橫線去畫個別主題，畫完會很有成就感。

你可以選擇自己認為最適合畫橫線的主題，如果想不出來，建議你準備一種造型簡單的水果，你也可以選擇畫自己喜歡的水果當作美麗的開始。

先不要動筆畫，觀察一下空間中的水果靜物。

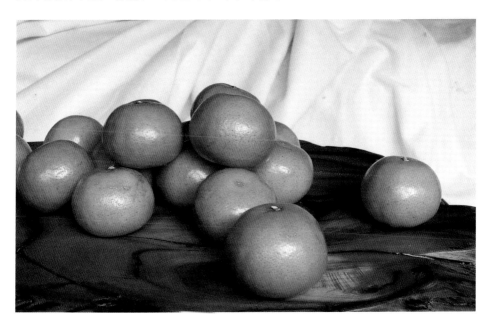

水果讓你看見了什麼？水果的樣子？水果的香味？水果的甜？水果的鮮嫩多汁？果農的辛勞？水果在時間中變異的狀態？還是憶起這水果曾經在你生命中發生的故事？

先感受一下，然後將這些感受記錄下來，做為你的創作元素。同時也可幫助我們跳脫原本水果靜物的想法，不被固有習慣性的想法綁住，就可以自由的畫出主題。

接著以橫線或運用之前練習的各種不同變化的橫線，將你所感受到的水果，透過神奇長長短短的的橫線表現，一筆一筆將主題堆疊出來。

將水果擺放在盤中，或散落在桌上，也可只放一個，先調整一下你認為好看的角度與水果的配置，就可以動筆畫。

你可以繼續用炭筆或鉛筆畫，或是選擇彩色的蠟筆畫，並沒人規定初學者一定從黑白開始畫，所以你可以自由選擇黑白或彩色。

各種筆都能簡單的畫出一筆畫，不需拘泥於畫具，右頁圖由上至下分別為蠟筆、簽字筆與鉛筆畫出來的靜物橘子，是不是各有風味？

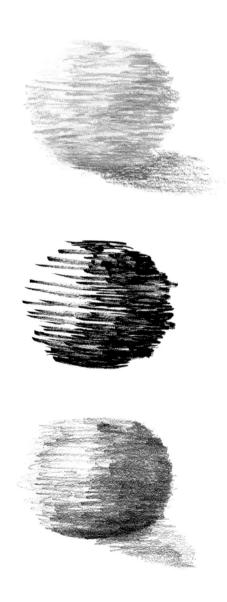

我的大師名作

莫內的睡蓮

　　位於巴黎近郊的維吉尼花園是法國印象派大師莫內
（Claude Monet）晚年的住處，在那個時代，日本的浮世繪
對歐洲藝術影響很大，莫內也不例外，因而在自家的花園
搭造了一座日式拱橋，橋下的水池中則種滿了睡蓮。這樣
的景象成了莫內晚年作畫的主題，經典的莫內睡蓮。

　　看莫內的睡蓮時，除了欣賞蓮花之外，襯托著蓮花的湖水
線條也很具風格。這些水面線條，也都是美麗的橫線組成。

　　莫內曾說：「試著忘卻你眼前的一切，不論它是一株樹，
或是一片田野。只要想像這裡是一個小方塊的藍、這裡是
長方形的粉紅、這裡是長條紋的黃色……並照著你認為的
去畫便是。」所以，現在就像大師一樣放手去畫吧！

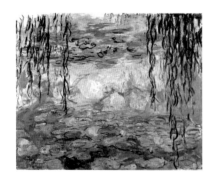

我很喜歡水，而且橫線很能直接表達水
的狀態，於是我試著用莫內畫湖水的感
覺，畫了下圖「蠟筆湖水」。

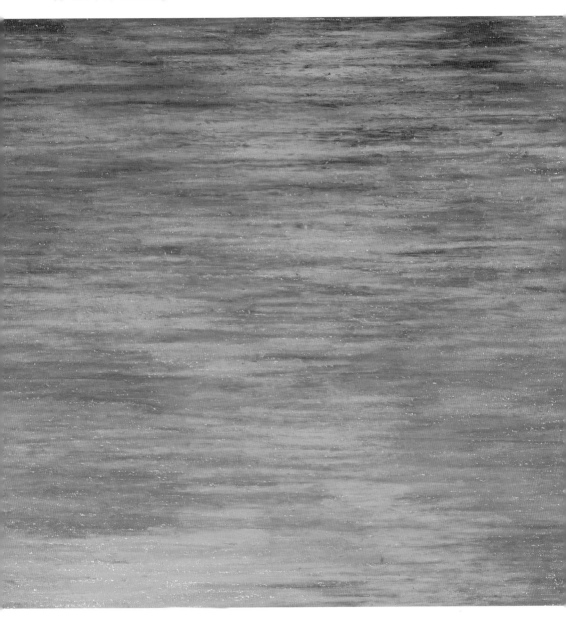

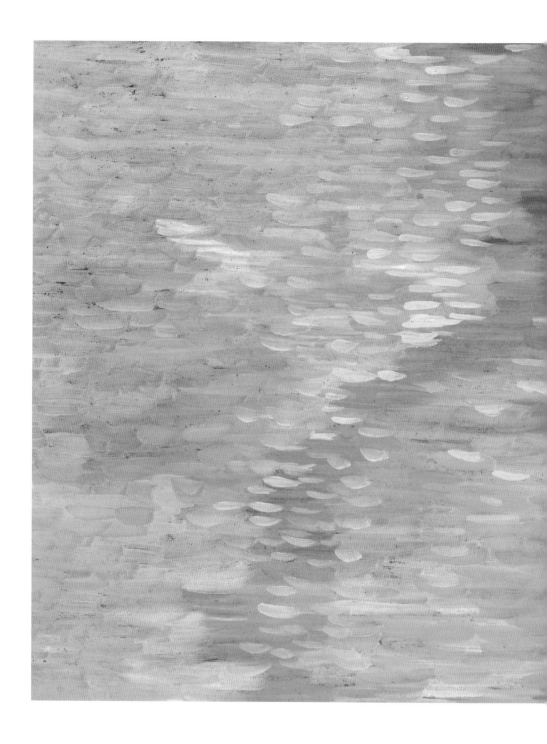

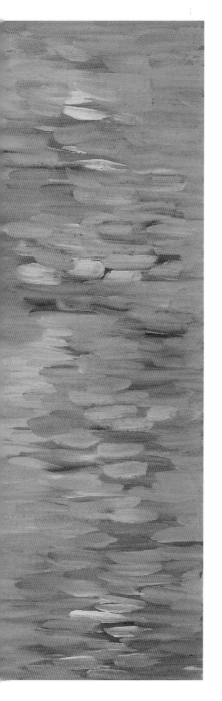

我們對橫線的想法多半過於工整、僵硬，但觀察莫內的橫線就會發現，他筆下湖水的橫線有一種波動與韻律的表現，彷彿在跳動一樣，所以橫線也變得非常的活潑有趣。

我住南法城市尼斯的時候，常常去附近的蔚藍海岸看海。清晨、中午、傍晚，海水每個時段都有不同的顏色，尤其傍晚時分，夕陽照在海面上，稍微移一個角度，湛藍的海水就會呈現或粉綠、或鮮黃、或橙色等有如冰淇淋一樣的繽紛色彩，看起來非常奇妙，也打破了我們對海水的固定概念。

這張油畫湖水，是畫在麻紙上的作品。即使只用橫線，利用輕重以及顏色深淺，也可以充分表達空間的遠近。

旅行去畫畫

只要你願意，很多主題都可以用橫線來表現。除了前面提到的山光水色及單純的靜物之外，你想過嗎？光是用橫線，也可以隨時畫出旅行中看到的實物與實景。

我跟隨洪老師去山西大同雲岡石窟旅行過很多次，令人印象非常深刻的是二〇一四年的一場月下雲岡的晚宴，在中秋的夜晚欣賞方形結構的雲岡大佛，別有一番滋味。

月光下壯闊雄偉有力的大佛，與大日下的大佛，白天與黑夜的大佛都令人目不暇給，試著以橫線記錄雲岡大佛。

以線條畫大佛不但能有趣的表現雲岡佛像的方形結構，也企圖用橫線讓佛的「虛幻性」表現出來。

下次去旅行的時候，你也可以畫一張全部是橫線的風景畫，當成旅行的記錄。

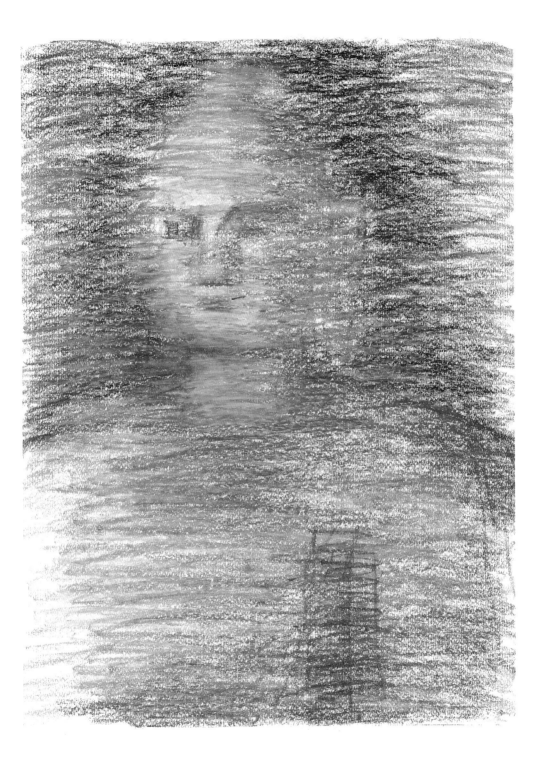

Chapter 3

直線

橫線可以畫出一張好畫，當然直線也可以做得到。

先觀察一下眼前景物，看看室內的眾多直線、建築物的直線，戶外的電線桿、樹幹、下雨的場景、日落大道……想一想，在生活中有哪些東西是以直線呈現出來的？或是將所見的景物都以直線來表現。

將生活中常見的直線全部匯集過來，這樣你是不是對直線更有感覺了呢？

帶著速度感的直線

我們可以透過筆與紙接觸的輕重或是手的用力程度的不同，看看一條線可做出多少不同的變化。感受筆與紙接觸摩擦的感覺，把心放下，細細體會不同力道的筆觸在紙上呈現的不同變化。

如果感受變化不多，可以再加上一些生活經驗想像的感受，比如想像花瓣輕柔的落在水面上般柔軟的接觸，再將這些感受融入線條中。

這不僅增進我們對紙與筆運用的熟悉度，同時進一步了解手、身體在什麼樣放鬆的狀態下，才可以盡情展現出更多的變化。

充分運用你的想像力，加入各種生活經驗中種種有力與輕柔的元素，創作的空間會無限寬廣。

再加上落筆的速度快慢的練習，譬如先以正常的速度畫線，再慢慢加快速度畫出不同的速度感，以微風的速度慢慢的畫，再慢慢加快速度，或以秋風掃落葉的速度，或以強風般的速度，看看不同速度的線所展現的畫面。

然後再嘗試慢速的線條，比如以櫻花花瓣飄落的感覺，慢而輕的畫。試著練習用很慢的速度畫，再用更慢的速度畫，看自己能用多慢的速度畫出線條。

再練習在同一線條上做不同快慢速度的變化，進而試著選擇一個主題，用落筆速度的快慢來完成一筆畫。

盡量做很多不同快慢與輕重的練習，這會讓你對於線條的掌握更加自由，除了畫輪廓線外，利用線條的粗細、疏密的節奏韻律不同，創作一幅有趣的直線畫。

也可以選擇一個主題，同時用有力與輕柔的筆觸或線條來展現。

蠟筆畫直線

● ● ● ● ●

先試著想出一些可用直線表現的主題，先把題目列出來，選擇自己認為最有趣的畫，萬一都想不出來，就拿一些圓形色彩單一的水果來畫。

為何要選擇色彩單一呢？除了比較容易畫之外，更有助於對色彩的觀察。

譬如綠色的芭樂，仔細觀察一下，綠色中還隱藏著哪些顏色呢？你至少可以看出四個顏色，如果更多，那恭喜你了，你可以畫出多彩的芭樂。

當我們選擇主題來畫時，通常我們都習慣性被主題所吸引，而把襯托主題的空間當成背景，殊不知如果沒有這空間如何展示出主角色呢？因此，靜物與空間的關係，是我們要重新思考的。

這樣的觀察角度會激發你不同的思考，不要急著動筆？再觀察一下，芭樂讓你看到什麼？你看到了芭樂成熟的過程？農夫們採摘的流汗景象？

經過前面「像」的練習，你的觀察角度應該更寬廣了。

你看到了芭樂成熟的過程？農夫們採摘的流汗景象？或許芭樂正對著你笑，芭樂由種子長成的故事，好吃爽口的芭樂，芭樂從樹上掉下來滾動的感覺，陽光輕吻著芭樂——

將看到的感覺記錄下來,這是這次主題所要表現的芭樂。當你充滿感覺畫下直線的芭樂時,這就是屬於自己獨特的芭樂了。

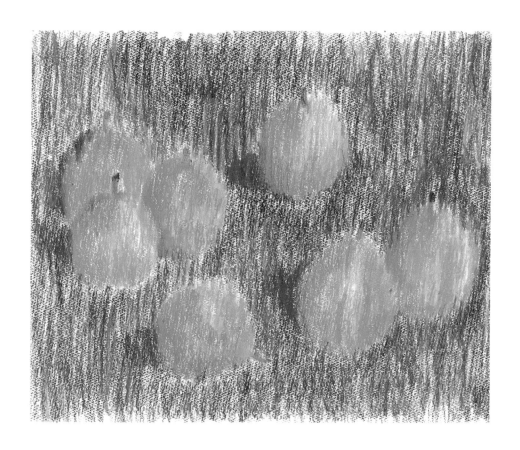

讓手的線跟筆的線連在一起

當我們的手與筆已經可以連成一氣時，要再進一步讓手的線跟筆的線連在一起，這會讓你完全掌握，你所想要表現的線條感覺。

我們想像整個手臂中央有一條線，這條線一直延伸出去至筆中央，也就是透過身線、手線連結到筆，筆就自然成為手的一部分，再將手線延伸出去，一筆畫就自在流暢的畫出來了。

想像從身體正中央有一條直線，連接到手臂中央的線，再連接至筆，就可畫出無窮變化的線。

首先讓畫筆跟手連成一線，透過手臂中央的線與畫筆的線連在一起，讓畫出來的線條可以無限延長延伸，同時線條的變化空間、自由度也加大很多。你可以先不拿筆，只用手指描繪眼前看到的物品，你會發現，如果只動指關節，可畫的線條非常有限；動到腕關節則線條會加長些；動到肘關節則線條會更再加長些，動到肩關節時線條的自由度更大、空間也更大；如果藉由身體的擺動，所畫線條的自由與變化更是無窮。

把手打直，手臂直線上下擺動，開始動筆畫直線，直線的畫畫世界，等著你去嘗試。單純的直線讓畫者不會拘泥於技巧中，反而更能直接讓心、筆與外境都相融在一起，這時畫畫的喜悅會不斷由心中湧出。

時空中光影的變化

站在蔚藍海岸邊，觀看著太陽映照的大海，在每一個瞬間都有層出不窮的變化，波浪的變化、光點的變化、顏色的變化……很多印象派畫家常常會守住一個景，畫出不同時間的景象。

初去法國時，我就發現一件有趣的事情：同樣一件紅色毛衣，在巴黎其顏色就顯得特別鮮艷，隨著緯度不同，太陽照射時也會產生很奇妙的變化。小至一個物件，擺的位置不同，受光角度不同，也可以產生多種的變化。

也因為光線陰影的變化，當我們將之表現在畫面上時，也是很有趣的練習。若想在畫面上表現明暗，最亮處可留白，最暗處可用最深的顏色，若以單色線條表現，則可以將最暗處以最濃密粗重的線條，然後漸層至最亮之處。注意靜物與空間是如何接觸的，觀察得愈仔細，你可以表現的方式也愈多。

若是加上顏色，色彩的變化更可以多方運用練習，在最暗處或陰影處加上不同顏色，其色彩的趣味更是無窮。

傳統的繪畫練習會讓大家練習光點跟陰影，讓學生利用線條的堆疊，作出陰影效果。但我們如果拋開既定的想法，回到最基本的概念，也就是「物體跟空間」的相互關係，把這相對關係用最直覺的方法展現出來，不是很簡單嗎？

明暗觀察

• • • •

透過直線除了練習輕重緩急外，還可以練習一個基本功，也就是對明暗的觀察分別。

透過最黑到最白，看自己能做出多少的灰階變化，建議用炭筆或炭精筆練習。比如一張四開的紙，分成六乘八四十八格，盡可能的做出明暗不同的四十八種變化，從用筆的輕重疏密來畫出灰階的變化，在灰階微細的變化中，增加我們的觀察力，同時激發創造力來面對不熟悉的炭筆的運用。

透過這練習，可以快速熟悉炭筆，很迅速的知道如何運用炭筆的各種方式。在使用炭筆的同時，軟橡皮與自己的手指頭都是可運用的好筆。

你玩出了多少變化？

我 的 大 師 名 作

東山魁夷的藍色森林

　　直線的主題式可以尋找的，當我看到日本畫家東山魁夷的藍色森林，畫中有一種「靜」的氣氛吸引著我，這樣的景致讓我也想畫一張直線森林。就以各種不同直線的線條，讓茂密的樹遠遠近近的表現出綠的森林。

　　當我們的心靜默時，筆直的線能直接畫出靜默的心。

　　而靜默的心同時也能畫出層層疊疊多變化的樹，畫出森林中的芬多精、散步在森林中的樂趣、清新的空氣。綠的能量一直湧進心頭，自身也彷彿融進綠的森林中。

這一張畫在麻紙上的油畫，是全部以直線畫的綠的森林，以直線也能畫出美麗的綠空間。

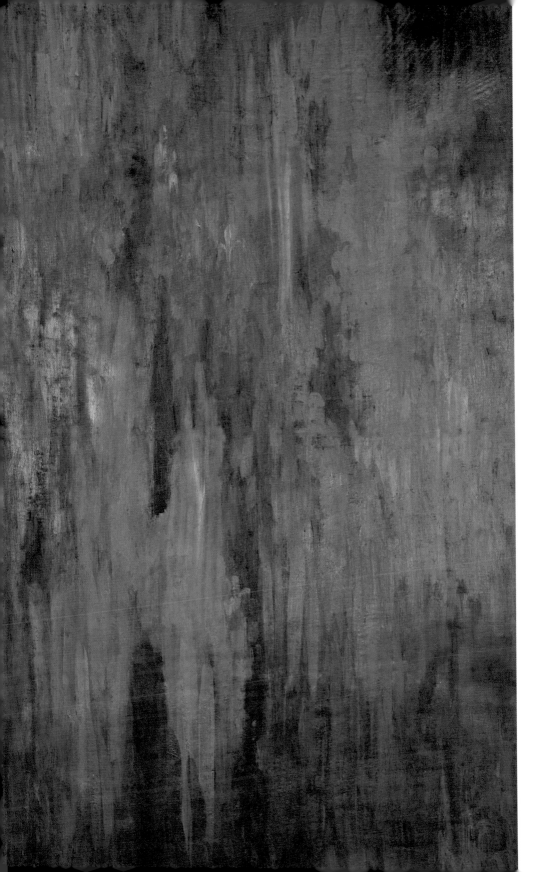

旅行去畫畫

● ● ● ● ●

我很喜歡去五台山，在很多佛教經典中都記述著文殊菩薩住在中國的五台山，所以走在五台山，會有遊走在文殊菩薩身體裡的感覺。

身體放鬆，感覺坐在腿上，腳只是執行著走路的動作，口中持誦著文殊菩薩的咒語，眼睛不盯著東西看，讓滿山的樹林自然地印入眼簾，眼睛就像鏡子一樣照著萬物。每一棵樹的顏色看得清清楚楚，愈是放鬆更能清晰的呈現不同的綠與黃。

走在文殊菩薩的身體裡，身與心都充滿著菩薩的能量，就用如文殊菩薩智慧之劍的直線，記錄在菩薩身中遊走的喜悅。

去朝禮五台山時，看見滿山綠綠黃黃的杉樹，試著用直線將五台山文殊菩薩智慧能量的道場表現出來，好像走在文殊菩薩的身體中。

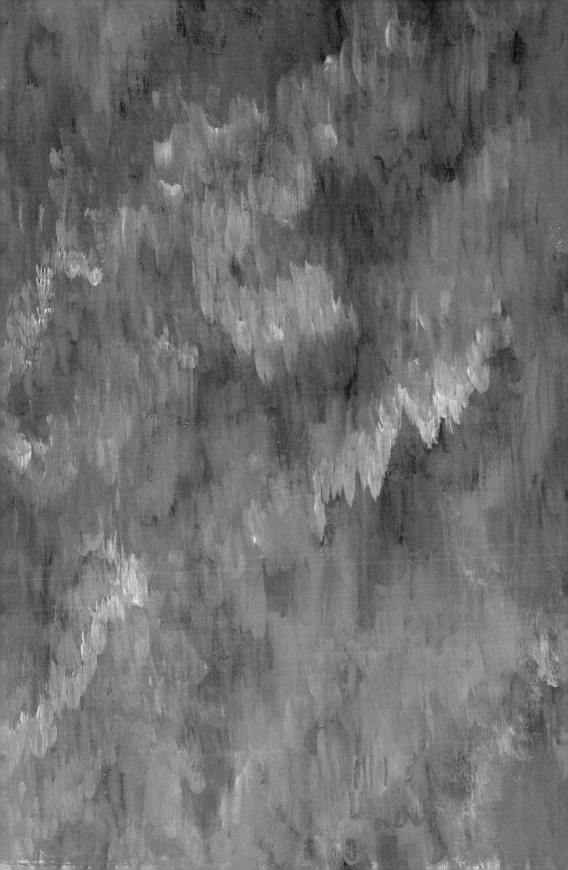

Chapter 4

曲
線

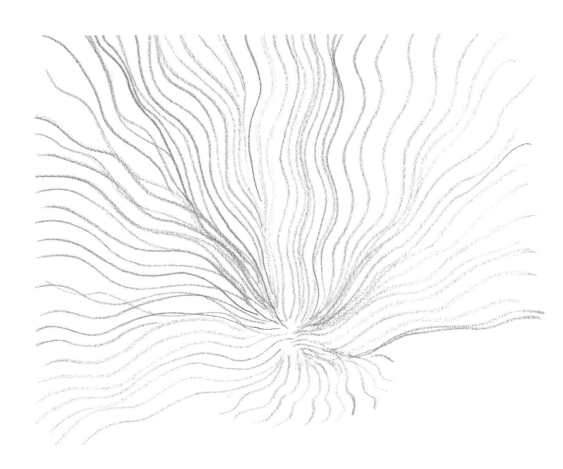

看見自由曲線

在草山的文化大學上課常常有美麗多變的景致可欣賞，尤其是雲霧縹緲所產生的景象，真是美極了。第一次看校刊，注意到一個關於霧的漫畫。其內容是老師在課堂上，上課上到一半霧飄進教室，等到霧走了，學生也走了一大半。當時覺得實在太誇張，沒想到事情真的發生了。

有一回上課時霧來了，老師的影像漸漸模糊不清，不到五分鐘，已經伸手不見五指了，等到霧散時，真的同學也跟著消失不少。

相較於其他科系，美術系的生活又更為自由，有時候上課的時候或坐或躺都很自在，一切都要自動自發，老師不會盯著學生交作業，一學期固定繳幾張作品出來即可。

雖然是自由創作，但是作品會說話，要打混或者好好的畫畫，全看自己了。初期也會做很多基礎練習，像有空就刷刷刷的練習畫線條的手感，素描課的各種練習也很重要。

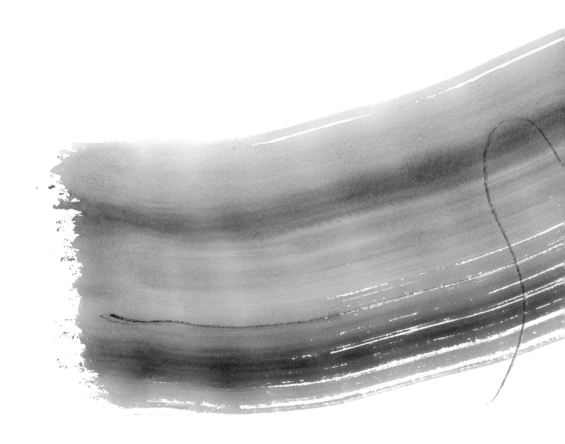

常常有很多外系學生假借各種理由來美術系的畫室，往往上人體素描課的時候，我們都會關緊門戶，只留氣窗。不過這麼一來，外系同學看到我們上課只開氣窗的時候，就知道是人體素描課，反而更想一探究竟。

人體的曲線是微妙美麗的，不要被其微妙的曲線迷住了，用自由的曲線任意將人體化作各種形狀，這樣反而更加能夠掌握曲線的微妙。

草山上的大霧也是一筆畫，只是這筆很大，
是大刷子，一刷過去就什麼都看不到了。

用曲線來畫花朵

大自然中也有很多動態的線條，風扮演著重要的角色，如長髮飄動的線條，樹葉被風吹落的軌跡，跟著狂風大雨或者綿綿細雨隨著它們落下的方向，感受飄動的線條，畫出動態線條。

觀察一下周遭環境有什麼是曲線，你會有很多驚奇，或許你剛好看見一隻毛茸茸的小狗……

幾次去日本都沒想到要去看櫻花，去年春天去東京，剛好遇到櫻花季的前夕，好像總算跟櫻花聯繫上了，於是決定每天的早晨都去不同的景點看櫻花。

去新宿御苑看了名為陽光的櫻花樹，樹上滿滿的櫻花，突然覺得櫻花好美、好柔軟，用相機拍了一些花展現的模樣，看櫻花的眼睛變軟了，拿著相機的手也輕了，鏡頭好像拍到櫻花的心。

櫻花訴說著故事，我愛不釋手的拍著櫻花的各種角度，仰天的櫻、湖面上倒映的櫻花、湖面上飄落的櫻花瓣……接下來的每一天，都很自然起個早到不同景點給櫻花看。

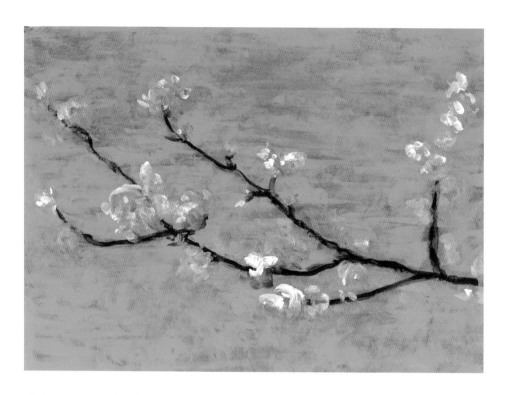

去上野公園的櫻花大道仰看以藍天為背景的櫻花，就像世界名畫一樣的美；去千鳥淵看舊江戶城護城河畔的櫻花，像雪一樣的櫻花布滿了整個河畔，河上或藍或紅的小船妝點，讓畫面更加生動。只能說真是太美了！整個人完全沉浸在櫻花海的美麗之中。

最奇妙的是，當我回台灣時，看每一棵植物都好美，非常的柔軟，跟樹的距離好像消失了！看著拍回來的櫻花照片，櫻花都鮮活的訴說自己的故事。不妨跟我一起，放軟你的眼睛，放鬆你的手，用自由自在的曲線畫一畫喜歡的花朵，感受一下花朵要跟你說的故事。

動態的曲線

● ● ● ● ●

除了靜態的素描練習，我們也常去舞蹈系教室，用線條捕捉他們優美的動態線條，或者就直接坐在路邊，迅速的畫出走過去路人的動作。不用管被畫對象本身的樣子，也無須顧及要畫直線、橫線或者幾何線，只要把他們的動作線條流暢的畫出來，快速的用隨意曲線去掌握動態軌跡來完成這幅畫。

由於動態稍縱即逝，一拘泥，稍微停住一秒，就畫不出來了，所以乾脆完全不要去管形狀與樣貌，只要自由的把動態畫出來就好。這個繪畫練習的重點是畫軌跡，而不是畫形象。

平常隨時隨地找到機會就畫畫看，透過這樣的練習，除了練習基本功，讓你下筆的線條流暢之外，也會更能掌握瞬間動態的影像線條。當我們在畫靜物時，為了要把被畫的靜物表現出來，通常必須用各式各樣的方式呈現出靜物的形體外觀。

但畫動態線條則是一種完全不同的形式，物體的外觀不再重要，你只能專注於那些動態線條，奇妙的是，儘管這個練習不畫物體的外觀，但是當我們試著去觀察跟描述動態的線條時，你的手、眼、心這三者會更快的連結起來，對於繪畫的掌握度就會更好，更可以輕易的表現出你要的感覺，之後再試著畫靜物造型時，竟然也會更輕而易舉。

這是因為我們在畫靜物時,眼睛跟心很容易就被物體的外形給綁住,下筆
時反而難以畫出你想要呈現出的樣子。而當我們完全拋開物體外形的呈現
模式,專注於一直改變的動態軌跡時,既然它一直在改變,也就打破了你
對想畫東西樣子的執著,當你不再執著於「樣子」給綁住的時候,就更能
自由的掌握它的造形。

畢竟即使是靜物,它也一直在隨著時間而變化,只是你沒看出來罷了。萬
事萬物都一直在變,只有不執著,你才能自由表現。

用曲線畫人像

● ● ● ● ● ●

假設我們在咖啡廳裡面，坐在前面的顧客就是現成的模特兒。先看一下他的身體跟空間接觸的外輪廓線，就可以開始下筆。

不拘從哪個部位，不需拘泥於細節，只要抓住大輪廓線就好。將他的頭、身體、手用隨性的曲線在紙上自由遊走，從頭到尾一筆不斷就可以畫出來，非常有趣。

本來我想畫幾個分解畫面讓大家看一看，但由於這種畫法既隨性又快速，每次我都停不下來，一筆就畫完。你也一定要試試這種簡單又有趣的人像畫法。

用自由曲線畫人像時，不要拘泥於五官比例、髮型等細節，直接從他跟空間接觸的外輪廓線下筆，一筆畫下去，在紙上隨性遊走，這樣反而能很快抓住人物的神韻。

這個練習在日常生活中也能輕鬆派上用場，比如上課、開會或在咖啡館，前面的人或許手舞足蹈，講話講得口沫橫飛，不妨簡單的沿著他手勢擺動的方向，畫出各式各樣流利的曲線。

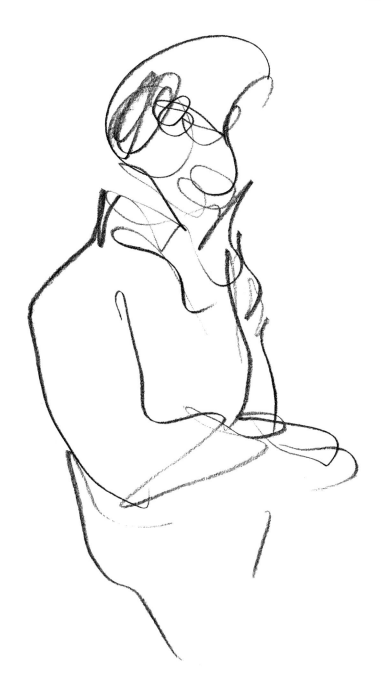

旅行去畫畫

• • • • •

我在法國尼斯待了一段時間，在這段時間，住在馬蒂斯博物館隔壁，馬蒂斯家的花園就是我家的後花園，學習以大師的眼睛感受他所看到、所生活的世界。

尼斯真是個充滿色彩的城市，色彩美麗也就罷了，看見天空無窮的變化畫面，太陽西下時雲彩轉成橘色、紅色、珊瑚色……畫家筆下所呈現的畫面，遠不及大自然的創作。即使如此，馬蒂斯所畫的大作，已夠令人迷醉。每天看著天空的變化，樹林隨著季節變化的顏色，蔚藍海岸的海水隨著太陽的角度不同，所呈現無盡的色彩變化，因為色彩的虛幻多變，才形成了它的美麗。

美麗的畫面常常在腦海中浮現，雖然現在身處書桌前，還是能神遊多變絢麗的雲彩之中。

右頁圖是我用壓克力原料畫在麻紙上的靜物。馬蒂斯深受深受東方藝術的影響，常用墨線直接畫出靜物的邊線，而且用色鮮明，尤其紅色用得特別漂亮。你也可以試著用馬蒂斯大膽用色的方式，畫出你的曲線作品。

幾
何
線

生活環境中很多東西，都可以簡化成直線與弧線，並在畫紙上重現。兩條直線加一圓形或橢圓形，就可以變化出很多不同的圖形。

我們不妨先自由的畫出各種直線與曲線組合而成的畫面，先閉上眼睛，用你的想像力，先在腦中試著畫出大概的畫面與構想，然後就大膽的用畫筆畫出直線與曲線的佳作。

再張開眼睛觀察一下，你會發現其實生活環境中很多東西，都可以簡化成直線與弧線的構成。我們不妨把手指頭伸出來，把眼前所見的東西用手指頭沿著這些物品的邊緣，一一凌空把它們的輪廓線畫出來，就如同我們將描圖紙墊在圖片上，將圖片的邊緣勾出來一樣。透過這樣的練習，我們可以清楚發現，所有的東西都可以透過直線與曲線來構成，並進而習慣利用直線與曲線表現出事物各種不同的微妙變化。

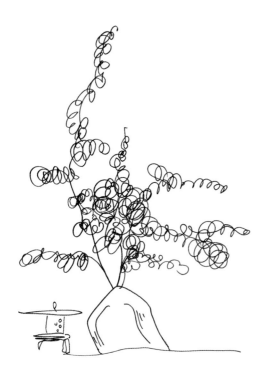

當我們練習看東西時，先看到大體的樣態，簡化了所見到的東西，就能以直線、曲線畫下所看到的景象，自然輕鬆的完成你想表現的畫面。

練習完以直線與弧線勾勒眼前物體之後，以同樣的方法，我們可以進一步試著用手指頭將眼前物體的輪廓，以圓形、三角形、方形等幾何線條來描畫，將物體以簡單的幾何造形來觀察其構成。當你看清楚它是圓形、橢圓形、圓柱體、方形、立方體、三角形、三角錐等等，你就有能力將物體簡化成幾何圖形，這樣會幫助你掌握物體的造形，不會一下子看到了很多細節，而不知如何下筆。

如果將視野放大，看東西時的角度就會更多樣，因而開發出很多不同的想法，創意就會自然的浮現，也會因此產生自己特有而獨到的見解。有了另類的眼睛，就可以源源不絕的創作出許多有趣的作品。

直接用幾何形狀勾勒想畫的東西

去美術教室剛開始上基礎素描課的時候，老師一開始會讓大家先練習畫圓錐體、三角錐、立方體等幾何石膏模型，由於它們都是最基本的立體造型，沒有多餘的細節干擾作畫者的眼睛，因而大家很容易就能掌握到它們的形狀，輕鬆的在紙上呈現出來，也就可以輕易的超越像與不像的門檻，進而循序漸進，慢慢練習將日常其他造型複雜的物體，以各種幾何線條呈現出來。

不過，我喜歡用更直觀的方式讓大家熟悉這個概念。

我們剛剛練習過，假設眼前有一張描圖紙，用手指頭描出物體輪廓，再用筆在紙上依樣畫出來。也就是把眼前想畫的東西，直接以方形、三角形、圓形等幾何形狀勾勒出來，這個方法不但更直接，而且簡單有趣，隨時隨地都可以畫。

這個練習不但能讓大家熟悉如何以幾何線簡化複雜的畫面，還可以加上一點變化，發揮你的創意。

不妨先在紙上畫出幾個三角形或長方形等幾何形狀，然後在畫面其他的地方隨意的畫上一些線條，這些線條可以是不規律的線條，也可以是層層堆疊的幾何花紋。透過這個練習，很快的你就能找到畫面平衡的訣竅。

以米羅的「獅子」為例,他不以獅子的頭、身軀、爪子等外形為考量,而凸顯了幾個獅子讓他很有感覺的部位,比如尾巴、鼻子等等,並大幅簡化外形輪廓,再以背景顏色刷出「獅子」的色澤,以簡略的線條完成了這張名作。

打坐是我喜歡的事情,於是我選擇了「一個靜坐的人」為主題,將靜坐於坐具上的人,以簡化的線條表現,勾勒人物線條時,一定要注意人物與空間接觸的感覺,而其臉則以如同「獅子」的表現方法,表達這靜坐人湧出紛亂的念頭,以藍色的背景與身體表達靜坐時靜謐的身心空間。

想念風時,就走進風裡;想念雨時,就走進雨中;而想念你時……

忘記
親一下

Kiss & Bye

幾米

Jimmy Liao

忘記親一下

幾米受邀參與日本二〇一五大地藝術祭孕育出全新創作
電車叮噹叮噹，勇敢的你帶著童真一起向前行

（平裝）

（精裝）

從那一天之後，小樹忘了許多事：他忘了媽媽對他說過的話，忘記了幫爸爸的玫瑰花澆水，忘了陪在身邊的布丁狗是怎麼來的，忘了自己還是個小孩，總以為早已經長大……

小樹和布丁狗搭電車到鄉下找外公，電車沿路叮噹響，小樹也慢慢回想起那些他以為已經忘記的往事。像是穿越長長的黑暗山洞之後，總是會見到光亮，那些躲藏起來的過往美好記憶，總會在某個發亮的洞口等著他。

日本越後妻有大地藝術祭邀請幾米參與創作三年一度的藝術盛會，參與藝術祭的藝術家會根據現場地景，創作各種搭配當地的展品。幾米不只是創作地景藝術的設計，還有一段動人且餘蘊無窮的故事將這些藝術創作串連起來。《忘記親一下》就是這個童趣逗人且綿長深厚的故事，也是個看似簡單輕快，卻是幾米透過靈動多樣的想像力，以簡御繁、以輕撥重的深刻創作，表達出創作者對於環境、土地，以及生命的最真切關懷。

作者 幾米 （Jimmy Liao）

一九九八年開始出版繪本，把原先童書領域的繪本延伸到普羅讀者群裡，開成人繪本創作之先，至今出版各式作品逾五十種。幾米的作品被翻譯成英、法、荷、西、希、義、日、希、德、韓、泰、俄、波蘭、愛沙尼亞、瑞典等多種語言，也與英國、美國、日本的出版社合作原創繪本。

幾米多部作品被改編成音樂劇、電視劇及電影，《微笑的魚》改編動畫曾獲柏林影展獎項。幾米曾被Studio Voice雜誌選為「亞洲最有創意的五十五人」之一，並獲Discovery頻道選為「台灣人物誌」六位傑出人物之一。幾米作品得過多座金鼎獎，獲得比利時維塞勒青少年文學獎、西班牙教育文化體育部主辦的出版獎之藝術類別年度首獎，瑞典彼得潘銀星獎，也入圍林格倫紀念獎，這是國際上最大的兒童及青少年文學獎項。

精裝定價500元 平裝定價380元

我的大師名作

克林姆的生命之樹

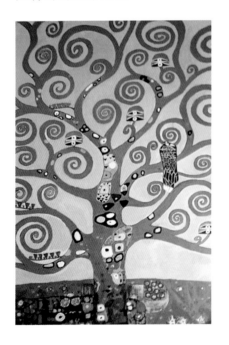

創立了維也納分離派的知名畫家克林姆（Gustav Klimt），是奧地利知名的象徵主義畫家。他常在畫作的主題旁邊圍繞著大量特殊的象徵性圖案與線條，堆疊出神祕而又華美的畫面。

我們也可以用一筆畫的方法來試試這種畫法。

這次我們先運用之前說過的，將在眼前的具體畫面簡化為幾個簡單的幾何造型，在紙上先把眼前幾個幾何線條拉出來，形成這張圖畫的主體，之後就隨意的在畫面空白處加上各式各樣的線條，你的畫面就會有意想不到的有趣效果。

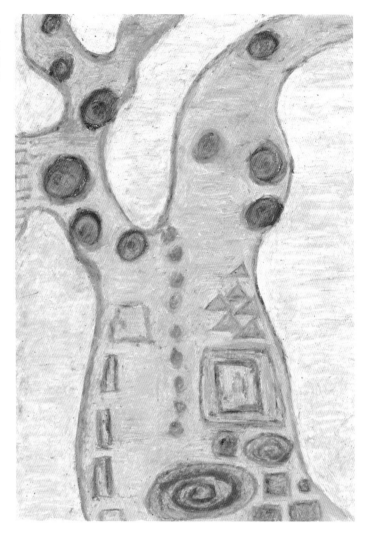

你也可以選擇自己喜歡的主題來畫出自己的大師名作。選擇自己喜歡的主題很重要，因為是自己喜歡的事物，畫起來會有特別的感受與創意，在繪畫的過程中，你會很享受在繪畫的喜悅中。

Chapter 6

虛空畫

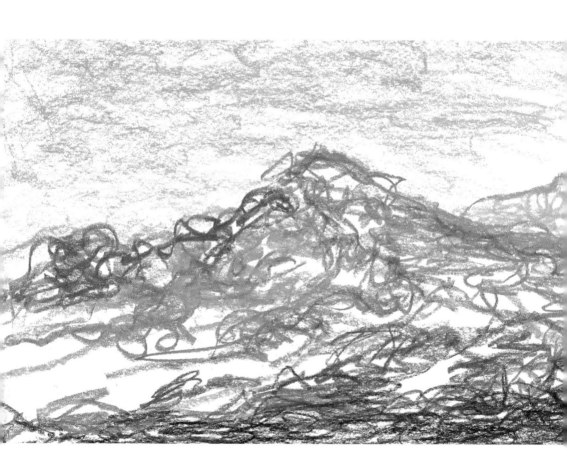

不用畫筆的畫

有位同學去德國藝術學院留學，第一堂課老師請大家準備一件素描作品，結果他就很努力的用炭筆畫了一張畫，準備讓同學看看自己的大作。但到了教室看見各式各樣的作品，每位同學說明著自己的作品，有一位同學甚至手指著窗外山的風景，滔滔不絕的說，這個就是他的作品。他忽然覺得自己的作品似乎太簡單，幾乎不好意思把自己的作品拿出來。

藝術創作的領域實在太寬廣，超越舊有的思維習慣，打開心靈的空間，其實你所在的空間就可以是你的作品，誰說不能創作一幅虛空之畫呢！

選擇自己的手當畫筆，虛空是你的畫布，就開始畫出你的作品。選擇眼前最喜歡的景象，覺得天空的彩雲非常的美，就來畫這個主題吧。

不要急著畫出線條，先觀察一下主題——雲，天空的雲讓你看到了什麼？它帶給你是什麼樣的感覺？你看到了什麼？先記錄你對雲的感受，想要畫

出一幅好畫，一定是自己要先有感覺，才會有畫畫的表現欲望。

可以觀察雲的物質性本身，質感、量感、水分、漂流不定、緣聚緣散等等，先多面向的去觀察，掌握自己對主題的感覺。

再想一想這主題為什麼吸引你，找出吸引你的原因，這很重要。

是雲讓你看見它的柔軟嗎？那就讓你的心變柔軟，而自然的從心中湧出喜悅。如果這是吸引你的點，現在就畫喜悅柔軟的雲。

或許，你想到的是離別時刻，看見雲彩緩慢的輕輕飄過，無常變化的雲，此時相會何日再相見？那就將一生一會的雲惆悵的身影輕輕畫下。

不要被自己看東西的習慣限制住，打開你的心，雲會讓你看見許多美妙之處。感覺愈深刻愈美妙，畫作的表現也會大有不同。我們身心的連結比我們想像的更為緊密。

用手畫虛空

虛空畫是將手指頭沿著所看的主題，輕鬆的畫出各種物體。因為是虛空畫，大可放手大膽去畫，不必害怕畫錯或畫不好。你的感受會傳達到你的手筆，所以直接以手指沿著雲朵的邊線輪廓雲層的重重疊疊，畫出一筆畫的雲。

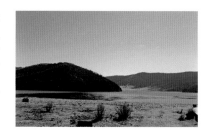

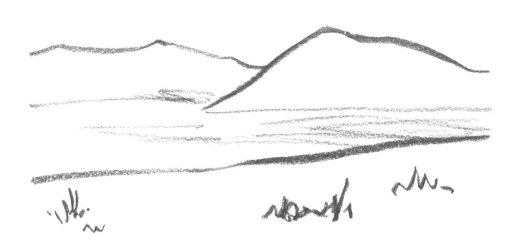

跟著雲的輪廓畫線

· · · · · · ·

放鬆你的眼睛，放鬆你的心，放鬆你的身體，放鬆你的呼吸，讓雲自然進入你的眼睛，再次去感受雲讓你見到了什麼。跟著雲的輪廓畫線，你很容易的就將雲畫出來了，畫出一朵會笑的雲。

如果你覺得這實在太容易了，那麼，不要急著畫出雲的線條，再仔細多觀察雲朵。你會發現，剛剛那朵會笑的雲，線條簡略，這時你可以再增加一些微細的變化。

剛才我們說過，當我們看物體時，時常被主題所吸引，而忘記它所存在的空間。如果你看到了物體與空間的相互關係，那麼，你的線條會進化到另一個層次。

如果再增加時間的因素，把雲飄移的速度感表現出來，線條又不一樣了。所以，如果你是畫雲跟天空接觸的線條，而不是畫雲的輪廓線。那你的表現便增加了雲與天空的關係，雲與天空接觸的微妙線條，有時緊密有時鬆緩，你表現了雲，同時也畫出了天空。

當我們看的面向愈多，我們的表現愈豐富，要畫一幅什麼樣的畫，如何自由的表現，決定權掌握在我們手中，所以請暢快的畫出你要的感覺。
不一會兒，你便完成了「雲之天空」的三度空間大作。

不必用筆畫的自由曲線

● ● ● ● ● ● ● ● ● ●

本書一開始時帶領大家練習畫橫、直、斜線，它可以增進我們對筆運用的熟悉度。而它同樣也可以用虛空畫的方式來練習。

先以橫線為例，如果人在屋子裡，可以找找房間裡的橫線，將手像在水中浮起來一般，輕鬆的以指頭隨著眼睛看到的橫線畫橫線，慢慢的，手的穩定度會進步很多。直線與斜線也都可用同樣的方法練習，接著就可以做混搭創作，直線配橫線、直線配斜線、橫線配斜線、三種線混合運用。

用虛空畫的方法來做自由自在的曲線練習也很有趣。

可以選擇簡單的曲線開始入手，例如人行道上的樹、花與虛空接觸的邊線、天空的雲或山的稜線等等，透過尋找主題，你對周遭環境的觀察力也增加了。

線條更靈活之後就可以利用不同的弧線構成一張有趣的曲線圖，主題式的各種曲線畫在一起，也會產生許多不同的趣味。例如海浪的線條、柔軟的頭髮線條，大量重複性的曲線，也會構成有趣的畫面。

你也可以挑戰複雜的曲線表現，選擇你覺得有趣的主題，如果你喜歡人體的曲線，由於難度較高，對初學者而言，畫在紙上還有很大的障礙，這時候就

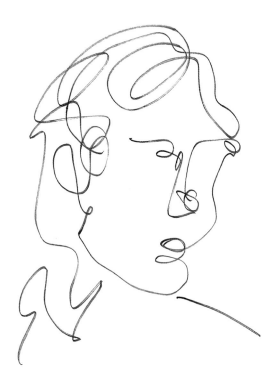

可以藉由虛空畫的做法，大大表現一番，盡情畫出人體微妙的曲線變化。

熟悉了手指在虛空中的感覺之後，就可以將虛空畫線條的感覺，隨意在紙上畫，畫出自由的線條，隨意畫、任意畫，畫到不想畫再停筆。此時用筆的自由度會靈活許多。

從平面到立體構圖，由橫線、直線、斜線就可以畫出好多東西，虛空畫的題材更是有趣：比如你可以站在路旁看著建築物，在虛空中沿著建築物在空中的稜線畫線，不同的角度就產生不同的畫面；如果到國外旅行，每個國家的建築特色不同，畫街景的虛空畫，對於城市的觀察別有一番樂趣。

把畫面「定」住

當我們被某一個景象或生活中某個片段特別吸引時,這種畫面常常會停留在腦海中,有時畫面還會自動浮現。這樣的感動其實是可以用畫筆留下來,將生活的美麗片段畫成一幅一幅的畫。

如果用 3C 產品來比喻,眼睛就是你的相機,大腦就是你的硬碟。

將眼前美麗的畫面映入眼簾,眼睛好像相機般把畫面「喀擦」拍下來,然後存到你的硬碟,也就是大腦裡面。然後再透過你的印表機,也就是你手中的筆,將畫面呈現出來。

不過,這道理聽起來雖然簡單,做起來卻不容易。因為眼前的景象不斷改變,而且充滿各式各樣的細節,往往眼睛看到了令你感動的畫面,當你要畫下來的時候,卻千頭萬緒,不知道該從何處下筆。

這個時候,透過前面提到的虛空畫練習,就可以將畫面凝定在空中。先將想畫的畫面用手指頭在空中依序畫出線條。接著,不看畫紙,只看著要畫的景象,就如同剛剛對著虛空畫一樣,你會發現在紙上呈現出你意想不到的畫作。

熟悉了這個技巧之後,由於那些線條已經自動成為你大腦習慣的思考模

式，因而你能不但輕易的「把畫面定住」，更能「讓線條從紙上跳出來」。當畫面的線條從畫紙上浮現時，就只需要用筆將它勾出來即可，這樣作畫豈不是更簡單了？

在還沒熟練這技巧時，恐怕往往畫不完一條線畫面就消失了。別擔心，不知道該怎麼畫的時候就抬起視線，用手指頭重新描一次再繼續下筆即可。這個世界就是你的小抄，何必擔心不知道該怎麼下筆？

我們人類很有趣，儘管活在同樣的世界，但是當你的心靈感覺不同的時候，儘管大家在同一空間生活，但生活感受大不同，好像活在不同的世界一般。有人這樣感覺，你的感覺又不同，另一個人又有不同的感受，可見每個人的心靈空間可以無限的擴大。

常常在空中練習虛空畫，除了能增進畫畫時需要的線條感、空間感，以及練習視覺記憶的優點之外，還有其他更深的含義。

平常我們可能不會用這樣的眼睛看世界，藉由這種作畫練習，你會觀察到一些平常不會注意的事情，得到許多意外的樂趣。而隨著看東西的角度改變，也會因此打開心靈某一個平常很少用到的角落，打開那個角落，把它清乾淨，就像是我們打開大腦的硬碟，好好的整理、清除，讓硬碟騰出更

試著用眼睛觀察家中
一角，定住畫面，讓
手自由的在畫紙上游
走，呈現出的效果，
是不是出乎意料的有
趣呢？

大的空間，這樣大腦也能跑得更順暢。當你用到心靈平常很少用的角落，
感覺就會不同，你的世界也隨之改變。

此外，它還可以將物體與空間在你眼中由分割、各不相關的關係，透過線
條的連結而轉為和諧。藉由執著度的降低，對外界產生統一的感覺，也就
是心、氣、脈、身、境循序漸進的和諧。

「落日觀」練習

· · · · ·

舉個好用的實例來練習，我們來試試「落日觀」。

「落日觀」源自《觀無量壽經》中的記載：「正坐西向，諦觀於日欲沒之處，令心堅住，專想不移；見日欲沒，狀如懸鼓；既見日已，閉目開目，皆令明了。是為日想，名日初觀。」

這方法是我們面向西而坐，諦觀著日輪，使心念堅住於落日，專一觀想而不移動。這時見到日輪正要落下，狀如懸鼓一般。在印度觀看落日時，太陽真的很大，所以「狀如懸鼓」的形容真的很貼切。

將這種佛教經典中的觀想方法運用在畫畫中，自有其巧妙的繪畫方便，所以如果有機會到任何地方旅行，都不要忘記欣賞落日的景象，練習一下「落日觀」。

有趣的是，海中的落日、平原的落日、沙漠中的落日、都市的落日……同樣的太陽，在不同的地方卻展現迥異的樣貌，正因為無常的變化，世界更美麗了。

將各地的落日用畫筆記錄下來，睜眼閉眼都是美麗的落日，心中的落日自然呈現在畫紙上，畫出落日感動人心的景象。

外境讓我們看到什麼

物體的存在，通常不會是光溜溜的一個東西憑空出現。有了空間，物體才會有立身之處。它包含：物體本身，物體所在的空間，物體與空間之間的相對應的關係，你與它們之間的相對關係。

這個物體本身是什麼樣子，這個空間是個怎樣的空間，這個物體是以怎樣的方式存在於這個空間中，你又是用怎樣的角度及想法來看它們？我們看東西的時候，常常會過度專注於這個東西上，眼睛就被這個東西給抓住了，而忽略了物體是存在於空間之中，它與空間必定有其相對應的關係。

所以在畫畫的時候，你不是被它給抓住，試著讓外境看見你，這樣一來，反而看得更清楚了。要如何做到呢？得讓眼睛放鬆，讓眼睛由內到外鬆開，在試著眼睛往後腦勺看，這實讓物體就映入眼簾，是物體讓我們看到，而不是我們用眼睛使勁去看。掌握了這種方法，進而從空間互動來看這個物件的時候，你會看得更清楚，看到它在空間中的遠近關係，而能輕鬆的用濃淡疏密的筆畫表達出物品與空間的關係，進而把它更完整的表現出來。

畫筆是很敏感的，當心念改變時，就算不去刻意的畫背景，畫筆就會自然而然的將你的心念呈現在畫面上。懂得觀察物件跟空間的關係，眼中所見、筆下所畫的光線、銳利度、深淺都會有不同的表現。當你看事物的面相增加，就可以在畫線條的時候，畫出自己都想不到的畫。

旅行去畫畫

• • • • •

去敦煌除了到莫高窟欣賞壁畫之外，在沙漠走走真是特別的經驗。走出綠洲，除了沙漠還是沙漠，第一次聞到空氣中沙漠的味道。

刻板印象的沙漠是黃土色，親眼目睹才知：隨著太陽光線的轉移，沙漠的色彩如同大海一般，也是變化萬千。

在一望無際的沙漠中看夕陽，又是一個驚艷。漸暗的光線讓沙漠慢慢轉成土灰色，落日卻不斷的轉變絢爛的綺幻色彩，伴隨著各色的彩霞，緩緩地在地平線的那端落下。

隨著光線的微弱，很明顯地感受到空氣愈來愈涼了，本來溫熱的沙漠也轉成涼涼的沙子，大自然一同轉化的力量真是太強大了。一直放鬆地看著夕陽瞬變的顏色，希望能看到全部的顏色變化。

快速地用各種顏色表現在雅丹看見的夕陽，希望能表現出快速變化多彩有力量的沙漠夕陽，大量運用金色來表達，雖是夕陽卻是那麼強烈而不熾熱，有沙子的風仍繼續吹著。

雅丹的落日。

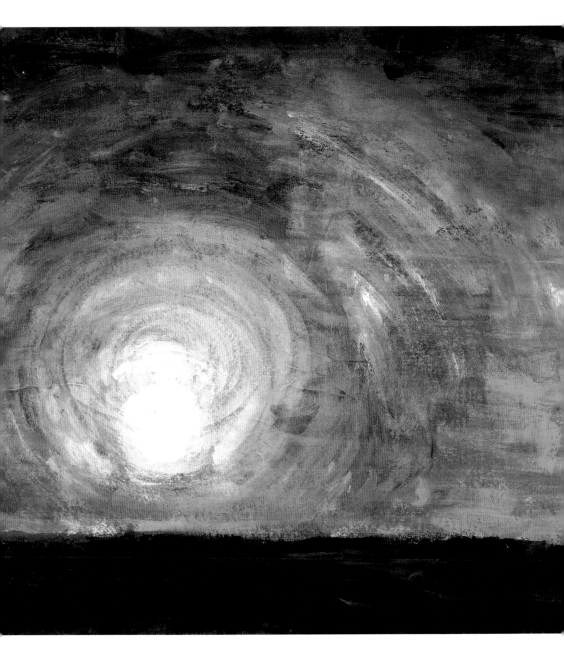

我的大師名作

克利的巴納山

　　克利（Paul Klee）是瑞士裔的知名德國藝術家，這位偉大的色彩建構大師，不但是二十世紀的偉大畫家，同時也是一位音樂家及詩人。

　　他大膽革新傳統的構圖概念及色彩運用方式，超越了抽象與具象的對立，為世人留下九千幅畫作。

　　在他許多畫作中，他將色彩平均布置在畫面上，進而創造出畫面的韻律與動態。對他來說，除了顏色外，什麼都不存在，每個色塊必須確立自己、找到自己的位置。

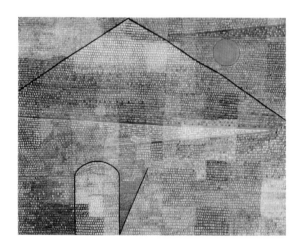

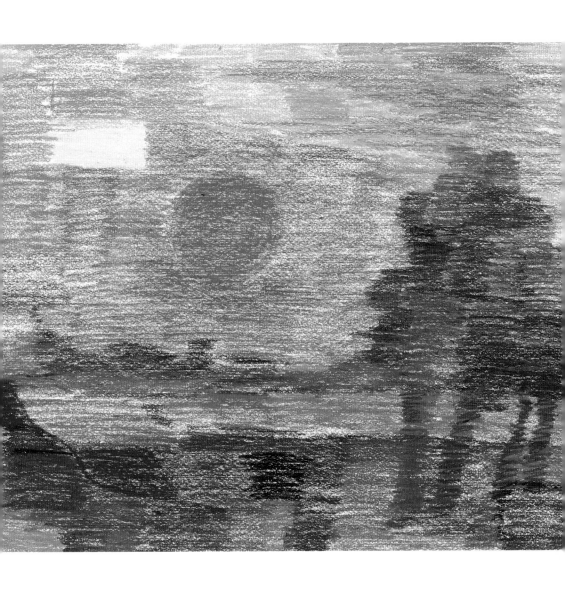

右頁圖是用蠟筆畫的印度毘舍離城落日。夕陽西下,天空中各種顏色相互
輝映,於是我試著將光線暈染的感覺用色塊分割出來,就可以用色塊來表
現出顏色的微妙變化。

Chapter 7

自由畫

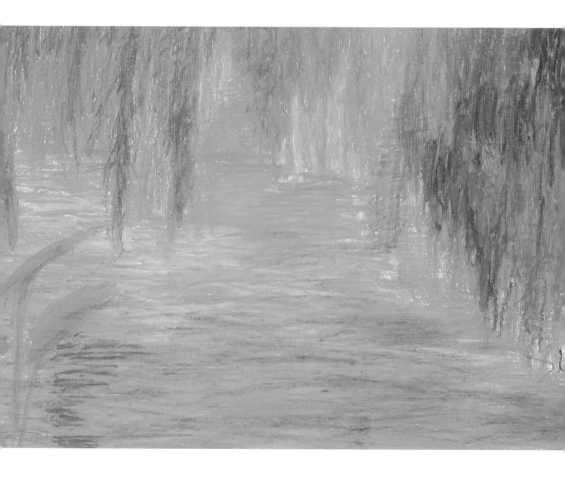

用線條畫出心情

敏感的畫筆能忠實傳達畫者的心情，不妨透過它與自己的情緒溝通。畫線條讓你身心舒暢。

畫畫很容易傳達出畫者當時的心情，或是他想要表達的情感內容，看梵谷的畫作時，大家很容易被他強烈情緒的線條所吸引，這些線條勾動看畫者的心靈，產生強烈的觸動。

畫筆是很敏感的，它總是能夠忠實的傳達畫者的心情。透過畫筆，我們可以找出自己不自覺的情緒，進入情緒的記憶庫，並且透過它與自己的情緒溝通。

不同的心情時會畫出不同的畫，繪畫的過程中也抒發了作畫者的情緒，讓人得到心靈的解放、平靜與喜悅。所以，畫畫還可以成為情傷的療癒方法。

遇到心情不好，有些人借酒澆愁，有些人猛吃東西來發洩，但這些抒發的管道多少會傷害身體，如果以畫畫來療癒心靈，不但是一種比較好的方式，同時還能將這一段回憶變成畫面留下來。在這過程中我們會嘗到許多喜悅與樂趣，那麼你就會愛上畫畫了。

當你陷入某種情緒無法脫離時，就拿出你的紙筆，自由的畫出你現在的情緒線條，不管是否有主題，最重要是將當時的情境表現出來，畫完會有如釋重負的感覺。

繪畫是一種重現情緒的藝術，除了抒發當下的情緒之外，也可以將自己記憶中的某段情境尋找出來，讓它成為創作時的情感基礎，或快樂或憂傷，或是淡淡的喜悅、離愁，透過你想畫的主題表現出來，

這樣的話，你不但在畫作中加入了自己想表現的情感，同時也進行了一段療癒的過程。

畫螺旋線紓壓

「放空」不見得是兩眼呆滯、腦袋一片空白。「放空」其實是「沒有執著」。「放鬆」也不見得是懶洋洋什麼事都不做,「放鬆」是放開「物」與「我」之間的界限。不過度使勁,不要與外力對抗,用柔軟力代替過度用力,這樣生活會更加輕鬆。

平常我們在無意識狀態隨手塗鴉的線條,有時是在紓解緊張壓力,我們何不將之主動的轉化成放鬆紓壓的方式?以一筆畫來完成一幅有趣的畫,而不再只是無意義的塗鴉。

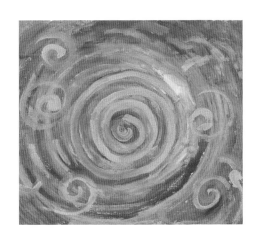

當情緒繞圈圈的時候,把負面情緒用螺旋線抒發出來,讓負面情緒的線條轉成光明正向的線條,讓自己會心一笑。負面能量也就一笑置之,隨風而逝了。

用螺旋線來紓解負面能量,不妨一邊畫,一邊加上一些讓自己快樂的線條,變成有趣的圖案。

補充能量的一筆畫

除了單純的把內心情緒能量用一筆畫抒發之外，我們還可以藉由另外一種一筆畫的方法直接帶給自己正向能量，用這些正向的能量來幫助自己昇華負面情緒。

我們可以運用大自然「地、水、火、風、空」五大的能量，以繪圖的方式將負面的情緒轉化成正向的能量。

絕望的時候，我們好像身處在暗夜之中，此時如果我們想像烏雲散去，皎潔明月浮顯，一股光明清涼的月亮灑在暗黑的大地上，就會對情緒很有幫助。此時如果能執起畫筆，當我們畫黑暗的空間時，會將負面能量發洩出來，畫發亮的月輪時，又可以畫出月輪清涼、潔淨的能量，照透絕望混濁的負面能量。

所以絕望的時候可以用暗夜中的明月、害怕的時候可以用大地的景象，帶給自己力量。

一邊畫一邊想，由於是由自己親手畫出來的畫面，所以更能給自己更大的力量。使用一筆畫的方法，更能不拘畫具種類，只要手邊有任何紙筆，就可以立即拿來幫自己補充情緒的能量。

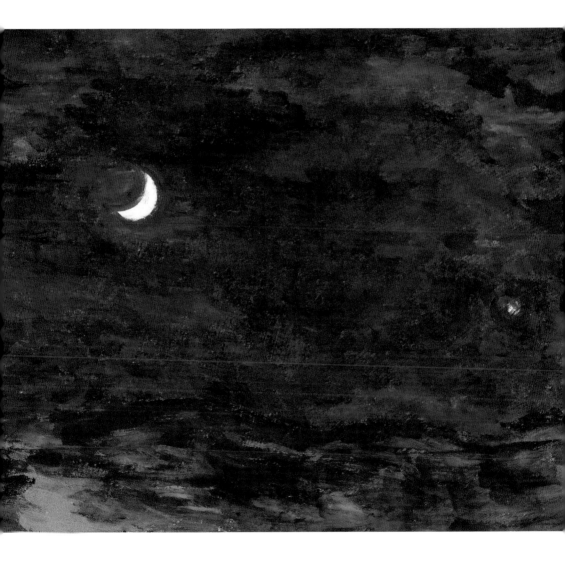

我的大師名作

夏卡爾的夢

　　畫家夏卡爾（Marc Chagall）被歸類於「超現實主義」，他的色彩大膽而自由，畢卡索曾經如此評論他：「從馬蒂斯之後，他是唯一真正懂得色彩的人。」而夏卡爾說：「我是將占據我內心的形象收集畫出來。」

　　是的，這是將經驗的記憶重組成充滿情感美麗色彩的畫。

　　跟隨大師的腳步，透過你的記憶，讓記憶中的畫面浮現，再將你所需要的畫面自由重新組合，就成為你的大師名作了。

右圖是我用壓克力顏料表現了我的一個夢境，跟夏卡爾名作「夢」一樣，我大量使用了紅色與藍色，描繪夢境中不可思議的畫面。

梵谷的星空

在法國，我很喜歡去畫家的美術館，這些美術館通常是他們以前住過的處所，每個人的畫室也展現出其不同的風格。透過這一點，也可以進一步了解這位畫家的長成。梵谷（Vincent Willem van Gogh）很多名畫都在阿爾（Alle）這個小城完成，畫作中的景象就如同當年的景象呈現在我們眼前，在星空下的咖啡館喝咖啡，彷彿可以看到當時梵谷是如何畫下這張畫，這種身歷其境的藝術學習，是很有趣的經驗。

梵谷的畫用很多動人的筆觸來表現，看到這樣的畫面，常常會生起莫名的感動。這是因為他用很強烈的情緒來畫畫，那種跳動奔放的生命力，能夠勾動我們心靈深處的情緒，進而引發大家的共鳴相應，因而喜歡他的作品。

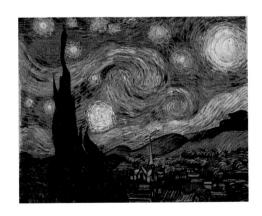

這張畫是我用壓克力顏料畫在麻布上的作品，嘗試
跟梵谷一樣，用情緒流動的線條表現星空。

繪畫與情緒的可能性很多，我們可以藉由繪畫紓解
當下情緒；可以沿著記憶庫回到過去，用繪畫重現
過往的情緒；可以直接用圖像的能量給自己力量
……除此之外，當我們在畫情緒的線條時，更可以
不只是把你的強烈情緒發洩出來，而希望能更進一
步的將這些情緒轉化為正面能量。

當你在谷底的時候，也正是你要往上昇華的時刻。

因為當你遇到危機時，與其向下沉淪，不如直接轉
化這股巨大的負面能量，化危機為利基呢？

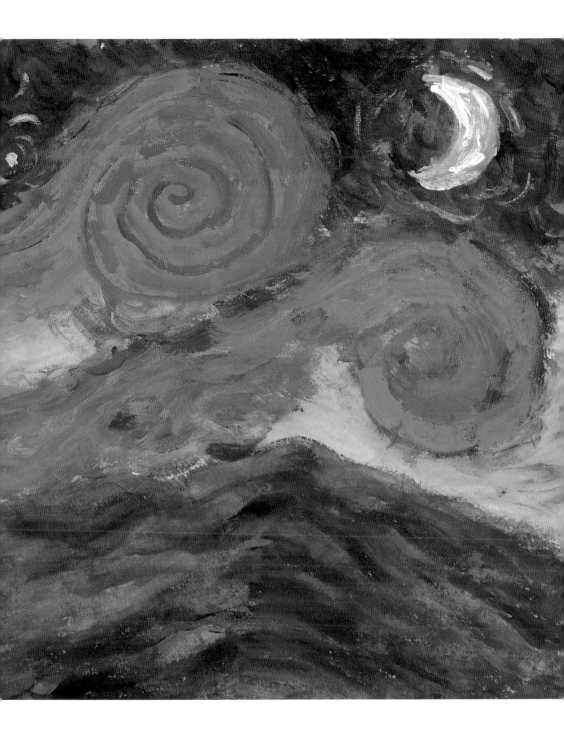

練習

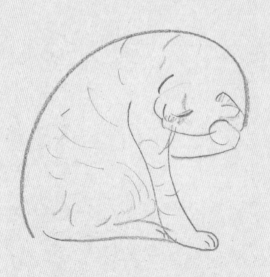

心手合一的練習

• • • •

想要隨心所欲的畫畫，就得要體驗一下心手合一的感覺。
在翻開下一頁前，請你拿一枝筆，找張紙，立即做個練習。
什麼都不想，「咻咻咻」的在紙上連續不停、密集的畫滿橫線。
也許你會發現剛開始畫的橫線有一些不穩，愈到後面線條就愈穩定。
而經過幾次練習之後，徒手也能畫出穩定、筆直的橫線，
而且徒手畫的線比用尺畫出來的線條還帶有感情。
現在拿著你的橫線練習圖，跟著我們一起進入下一個練習。

手感的練習

你的心夠不夠寬廣？你的手感是不是被習慣給綁住了？

試著練習不同的手感，鬆綁你的心。

如果你是習慣下筆用力的人，請試著輕輕的畫一張橫線練習圖。

如果你是習慣畫線快速的人，請試著慢慢的畫一張橫線練習圖。

如果你是習慣壓著筆鋒作畫的人，請試著將筆鋒直立起來，輕盈的畫一張橫線練習圖。

除了輕重、快慢、筆鋒角度，筆與紙之間還有很多可能。你感受到了嗎？

靜物的練習

在課堂中，我通常會準備造型簡單且相近的水果讓大家練習。
可以將水果放在盤中，或者散落在桌上，先觀察這些水果的形狀，
就可以以規律的橫線，迅速下筆，以塗鴉的方式把這張畫作畫出來。
你也可以就近以家中有的水果或物品做靜物的練習。
不過你是否發現被畫的靜物跟背景顏色太接近的時候，
眼睛不易分出造型與光影的差別。
所以剛開始的時候不妨刻意使用顏色差異較大的物品來練習，
先從造型下手，等熟悉之後才加上細微的光影線條。

一筆畫的練習

• • •

總是擔心畫的像不像，先把眼睛從畫紙上移開吧！

仔細看一下對面的人。觀察一下他的身體跟空間接觸的外輪廓線，

就可以開始下筆。不拘從哪個部位，不需拘泥於細節，只要抓住大輪廓線就好。

眼睛看著對方，讓手用隨性的曲線在紙上自由遊走，

從頭到尾一筆不斷就可以畫出來。不把心力放在畫紙，

而是畫的物品上，你會發現完成的畫面脫離了像不像的範圍，有了自己的神韻。

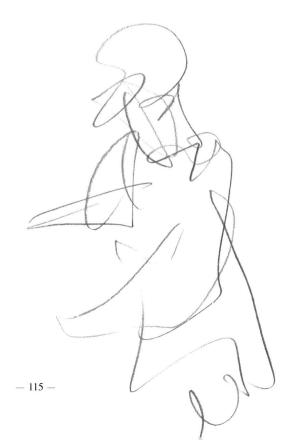

虛空畫的練習

• • •

選擇自己的手當畫筆，虛空是你的畫布，就開始畫出你的作品。

選擇眼前最喜歡的景象，就來畫這個主題吧。

將手指頭沿著所看的主題，輕鬆的畫出各種物體。

學習觀察，讓眼睛成為你的相機，大腦就是硬碟，手就是印表機。

因為是虛空畫，大可放手大膽去畫，不必害怕畫錯或畫不好。

跟著物體的輪廓畫線，很容易的就將物體就隨著手描繪出來，

不論何時何地，都可以放鬆大筆揮毫，畫出自己的虛空之畫。

聲音的練習

畫畫不只用手畫,也可以開發五感,五種感官透過繪畫的形式,

可以收攝眼睛、耳朵、鼻子、舌頭與身體,

讓整個五感專注而放鬆、放鬆而專注,也讓繪畫空間更為自由廣大。

上課時,我會準備簡單的樂器,讓同學們練習用線條表達聲音的感覺。

如果聲音不斷,筆畫能夠拉多長,如果是規律的節拍,線條又是什麼樣子。

使用單一的敲擊樂器,試試看你感受到的聲音線條吧!

五感的練習

耳朵聽聲音的方式有兩種：一種是你「去聽」聲音，
這樣耳朵就會被聲音抓走，就會讓人緊張；另外一種是你讓聲音流進耳朵，
用這種方法聽聲音，耳朵就會放鬆，這樣的話，聲音的畫面就會更明顯。
觀察一下，每次老闆在開會訓話時，你會畫長線還是短線，還是點？
或者是直線橫線交錯。這也是一種有趣的五感訓練。

紓壓的練習

平常在無意識狀態隨手塗鴉的線條，有時是在紓解緊張壓力，
何不主動的轉化成放鬆紓壓的方式？
當情緒繞圈圈的時候，把負面情緒用螺旋線抒發出來，
讓負面情緒的線條轉成光明正向的線條。你會發現心情突然變得好放鬆。

catch 206

一筆畫

作者：吳霈娳
責任編輯：鍾宜君
封面設計：陳俊言
美術設計：林曉涵

法律顧問：全理法律事務所董安丹律師
出版者：大塊文化出版股份有限公司
台北市 10550 南京東路四段 25 號 11 樓
www.locuspublishing.com
讀者服務專線：0800-006689
TEL：(02) 87123898　FAX：(02) 87123897
郵撥帳號：18955675
戶名：大塊文化出版股份有限公司
版權所有　翻印必究

總經銷：大和書報圖書股份有限公司
地址：新北市新莊區五工五路 2 號
TEL：(02) 89902588 (代表號)
FAX：(02) 22901658
製版：瑞豐實業股份有限公司
初版一刷：2015 年 6 月

定價：新台幣 280 元
Printed in Taiwan

國家圖書館預行編目資料

一筆畫 吳霈娳著. -- 初版. -- 臺北市 : 大塊文化,2015.06.
　　面；　公分. -- (Catch ; 206)

ISBN 978-986-213-513-6 (平裝)

1.插畫 2.繪畫技法

947.45　　　　　　　　　　　　103002365